시나몬베어와 친구들

종이인형

김소예

대학에서 서양화를 전공한 뒤, 한국 일러스트레이션 학교에서 그림책을 공부했습니다. 창작 그림책『아빠는 곰돌이야』를 쓰고 그렸으며 2022년엔 김포에서 책방 '시나몬베어'를 엽니다.『시나몬베어와 친구들 종이인형』은 계절마다 하던 소박하고 행복한 일상을 엮어서 만들었습니다.

시나몬베어와 친구들 종이인형

발행일 2021년 11월 26일

지은이 김소예
펴낸이 손형국
펴낸곳 (주)북랩
편집인 선일영 편집 정두철, 배진용, 김현아, 박준, 장하영
디자인 이현수, 한수희, 김윤주, 허지혜, 안유경 제작 박기성, 황동현, 구성우, 권태련
마케팅 김회란, 박진관
출판등록 2004. 12. 1(제2012-000051호)
주소 서울특별시 금천구 가산디지털 1로 168, 우림라이온스밸리 B동 B113~114호., C동 B101호
홈페이지 www.book.co.kr
전화번호 (02)2026-5777 팩스 (02)2026-5747

ISBN 979-11-6836-024-2 13650 (종이책)

(주)북랩 성공출판의 파트너

북랩 홈페이지와 패밀리 사이트에서 다양한 출판 솔루션을 만나 보세요!

홈페이지 book.co.kr • **블로그** blog.naver.com/essaybook • **출판문의** book@book.co.kr

작가 연락처 문의 ▸ ask.book.co.kr

작가 연락처는 개인정보이므로 북랩에서 알려드릴 수 없습니다.

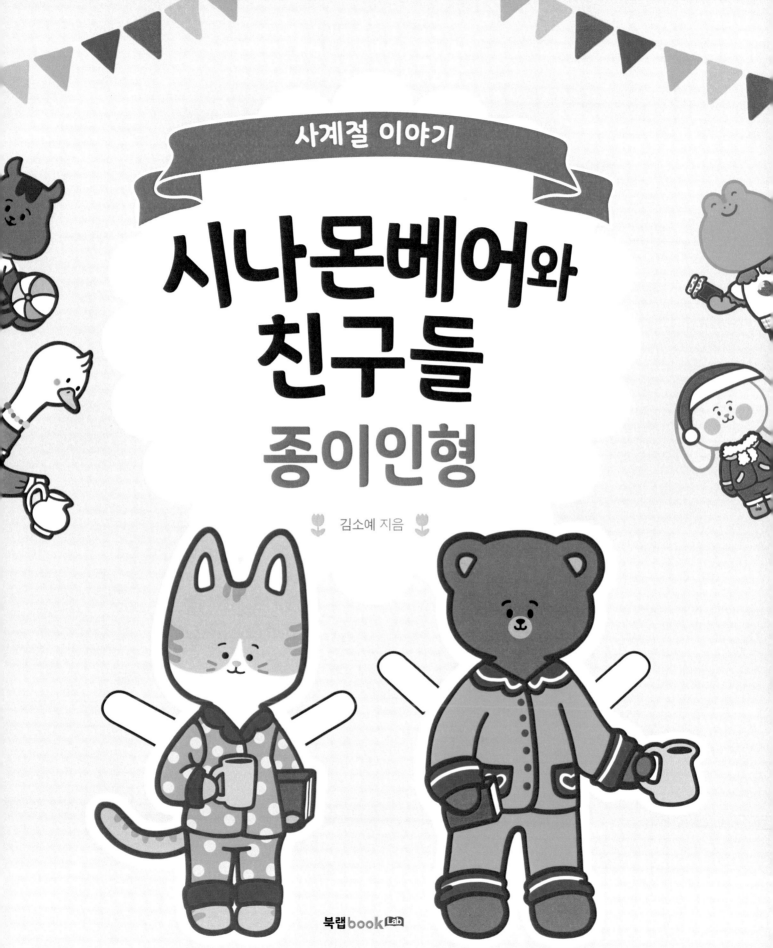

사계절 이야기

시나몬베어와 친구들

종이인형

🌷 김소예 지음 🌷

북랩 book Lab

\\ 차례 //

만들기 Tip
- 주의사항 -

✓ 그림의 굵은 테두리 선 밖으로 오리는 게
 더 예쁘게 보입니다.

✓ 한번에 세밀한 부위까지 오리려고 하지 말고
 큰 덩어리로 자르는 편이 쉬워요.

✓ 가위질이 서툰 어린이는 어른의 도움을 받
 으세요. 특히 칼 사용이 필요한 부분은 꼭
 어른과 함께하세요.

✓ 오랜 시간 작업을 하면 눈과 손이 피로해질
 수 있으니, 휴식을 취해주세요.

✓ 가운데를 오려내야 하는 의상은 밑에 커팅
 매트 등을 깔고 칼을 이용해 오려주세요.

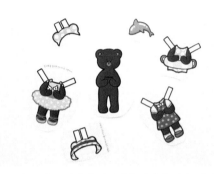

❶ 오리고 싶은 캐릭터 페이지를 선택해 작은 덩어리로 나누어 잘라줍니다.

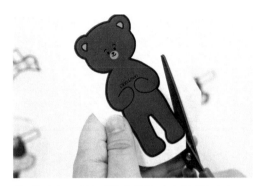

❷ 옷이나 모자의 테두리 선을 따라 오려줍니다.

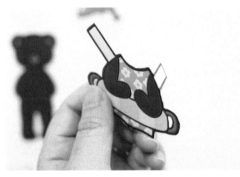

❸ 고정 끈을 뒤로 접었다 펴줍니다. (4번 작업 전 접은 자국을 만들어주는 과정입니다.)

❹ 고정 끈 뒷면 접히는 부분에 테이프를 붙여줍니다. (종이 밖으로 나오는 테이프는 칼로 정리해줍니다.)

❺ 캐릭터와 어울리는 옷과 모자를 골라 위치를 맞춰 고정 끈을 뒤로 접어줍니다.

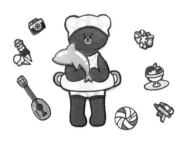

❻ 다양한 소품들을 이용해 나만의 캐릭터를 꾸며주세요.

보관지갑 만드는 방법

★ 시나몬베어와 친구들은 저마다 키도 다르고 몸집도 달라요. 친구들에게 각각 보관지갑을 마련해주세요.

❶ 자르는 선을 따라 봉투를 오려줍니다.

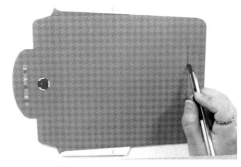

❷ 검은색 선(지갑 뚜껑의 잠금 부분이 들어갈 선)을 따라 칼로 잘라줍니다.

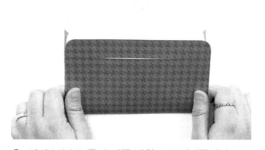

❸ 점선 부분은 종이 안쪽 방향으로 접어줍니다.

❹ 풀칠하는 면에 풀칠을 하고 붙여줍니다.

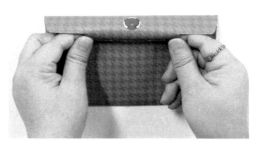

❺ 지갑 뚜껑의 잠금 부분을 칼로 그은 선에 쏙 넣어 주면 닫힙니다.

❻ 캐릭터에 맞게 옷과 가발 등 소품을 보관해 주세요.

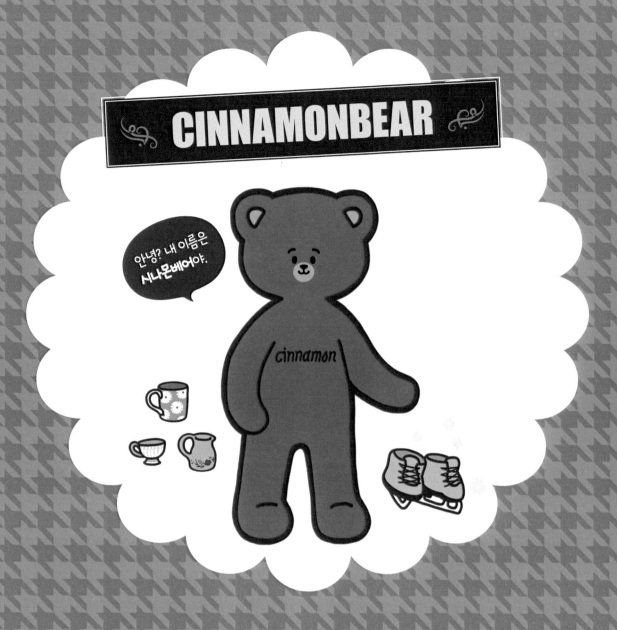

나는 겨울을 좋아하고, 시나몬 가루와 예쁜 찻잔을 좋아해. 그리고 얼음 위에서 스케이트를 타고 빙글빙글 도는 걸 좋아해.
너는 겨울에 어떤 일을 하면서 보내니? 나는 추운 겨울날, 우리 집에서 친구들과 함께 시나몬 가루가 뿌려진 따뜻한 우유를 마셔.
눈이 오는 날엔 신나게 눈싸움을 하고, 다 함께 집 앞의 눈을 쓸기도 해. 호수의 얼음이 단단하게 얼면 스케이트도 타는데 그럴 때
면 내 몸이 깃털처럼 가볍게 느껴져. 우리 집에 놀러 오면 함께 스케이트를 타러 가자. 내가 가르쳐 줄게.
겨울이 오면 우리 집에 꼭 놀러 와. 내가 만든 시나몬 우유를 제일 예쁜 찻잔에 담아서 너에게 줄게. 그럼 기다릴게.

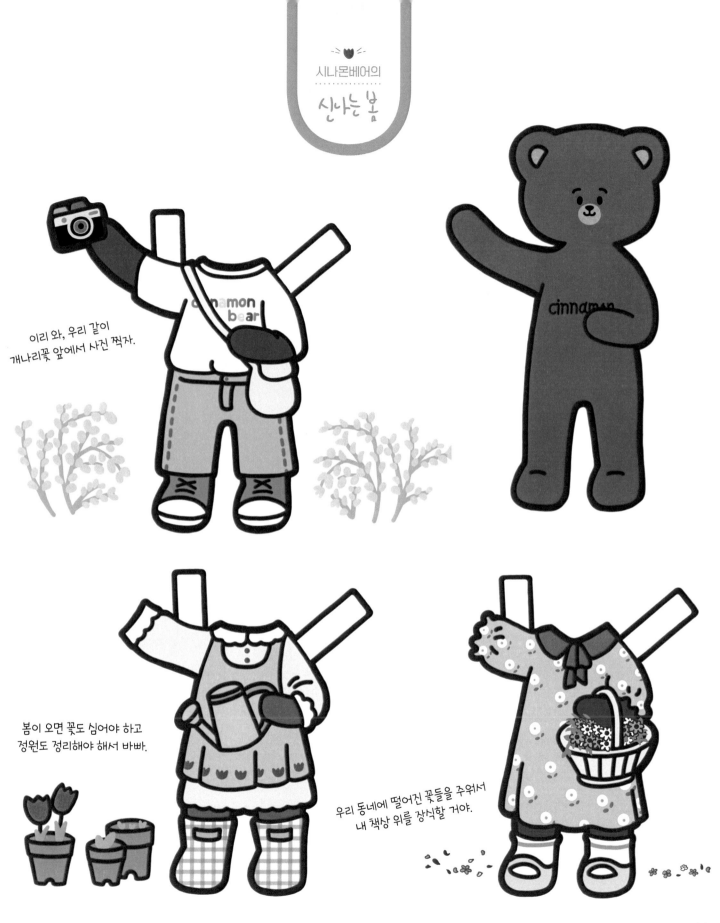

이리 와, 우리 같이
개나리꽃 앞에서 사진 찍자.

봄이 오면 꽃도 심어야 하고
정원도 정리해야 해서 바빠.

우리 동네에 떨어진 꽃들을 주워서
내 책상 위를 장식할 거야.

튜브가 있으면 수영을 못해도 괜찮아.

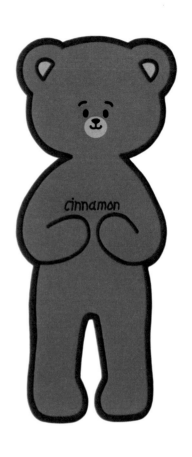

발레복을 입으면 천사가 된 기분이야.

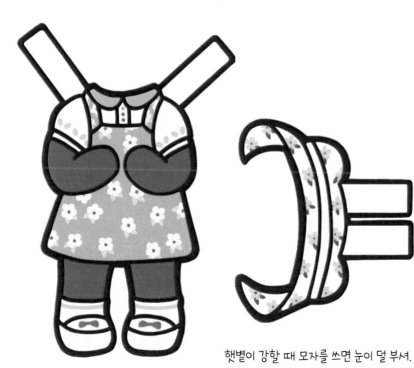

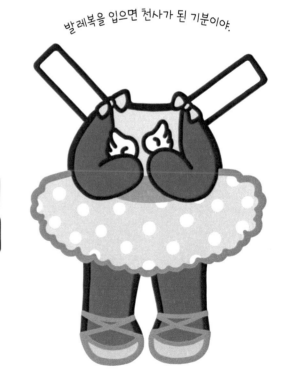

햇볕이 강할 때 모자를 쓰면 눈이 덜 부셔.

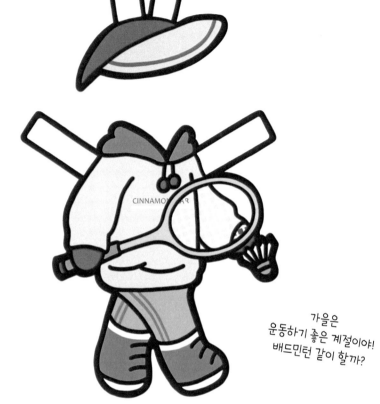

가을은
운동하기 좋은 계절이야!
배드민턴 같이 할까?

가을은 책 읽기 좋은 계절이기도 해.
오늘은 도서관에서 빌린 책을 읽을 거야.

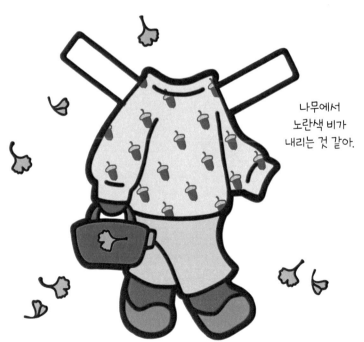

나무에서
노란색 비가
내리는 것 같아.

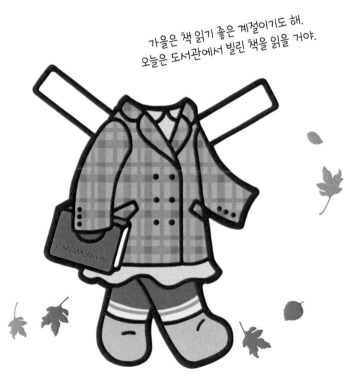

15

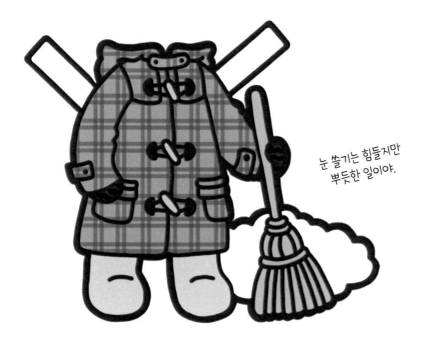

눈 쓸기는 힘들지만
뿌듯한 일이야.

자기 전에
시나몬 우유 한 잔 마셔야지.

난 얼음 위에서 스케이트를 타고
날쎄게 다닐 수 있어!

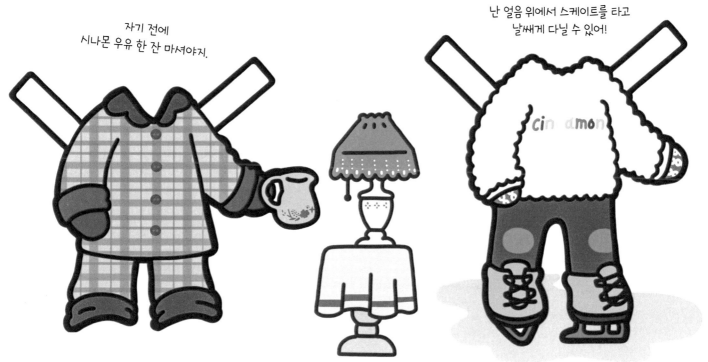

나는 가을을 좋아해. 시원한 가을바람을 느끼면서 자전거나 스케이트보드를 타면 기분이 아주 좋거든. 혹시 자전거나

스케이트보드 탈 줄 아니? 그럼 같이 공원에 갈까?

못탄다 해도 괜찮아. 나는 걷는 것도 무척 좋아해. 공원길을 걸으면서 고양이 풀을 보고, 빨갛고 노랗게 변한 가로수와 황금색으

로 변한 논을 보는 게 좋아.

나는 가을과 겨울이 오면 생강차를 마셔. 내가 어렸을 때 우리 할머니가 나를 "우리 생강이" 하고 부르면서 꿀을 탄 생강차를 주셨

어. 그래서 지금도 좋아해. 우리 집에 놀러 오면 내가 맛있게 만들어 줄게. 꿀 생강차도 마시고 연도 날리고 산책도 하고, 네가 좋

아한다면 자전거랑 스케이트보드도 타자. 아, 생각만 해도 신난다! 그럼 기다릴게.

진저캣의
즐거운 봄

나는 봄이 되면 잊지 않고
매실청을 담가.
그래서 친구들과 나눠 먹어.

오늘은 친구들의 정원 손질을
도와주기로 했어.

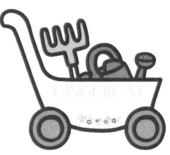

시나몬베어에게
봄꽃을 선물할 거야.

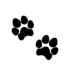

킥보드 타고
동네 한 바퀴 돌까?

여름엔 물병에 물을 담아서
다니는 게 좋아.

모래놀이도 재밌고,
수영도 재밌고,
비치 볼 게임도 재밌어.

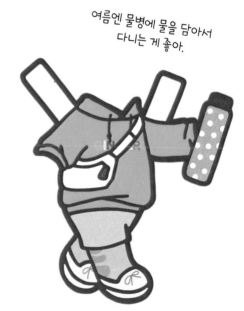

스케이트보드 타러 갈래?

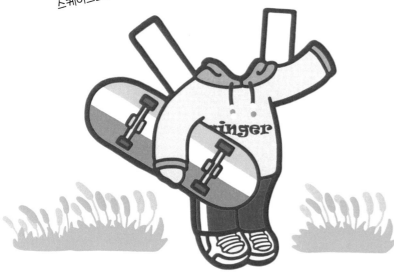

올 추석엔 함께 연을 날려 보자.

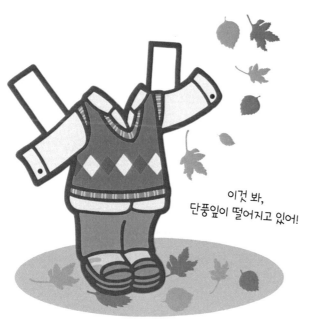

이것 봐,
단풍잎이 떨어지고 있어!

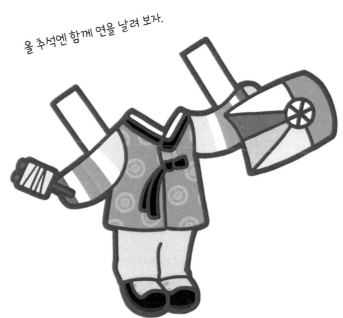

따끈한 생강차와
읽을 책이 있으면 행복해.

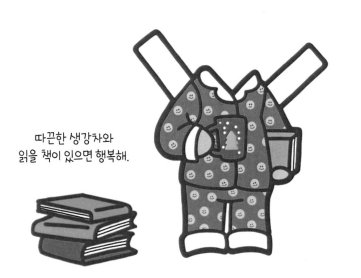

눈이 내리면
눈사람을
만들 수 있어서 좋아.

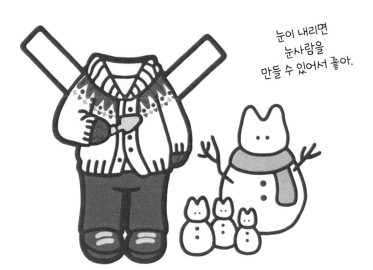

춥다고 집에만 있지 마.
따뜻하게 입고
나랑 같이 산책 나갈까?

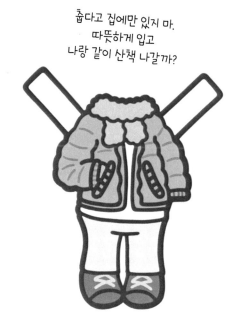

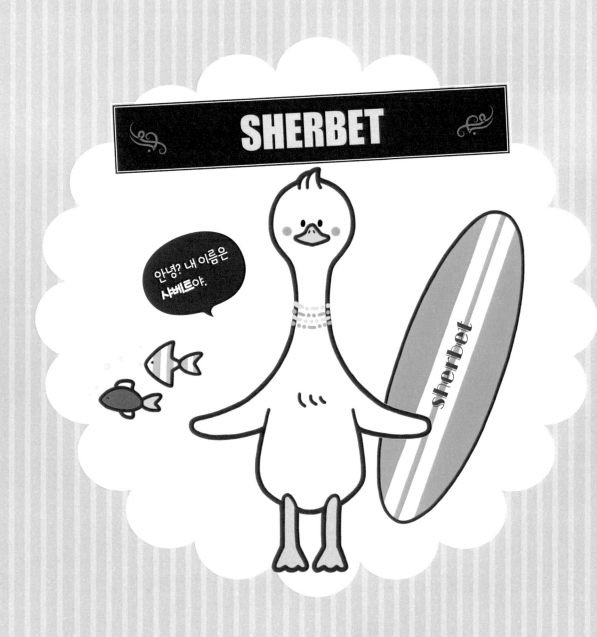

SHERBET

안녕? 내 이름은 샤베트야.

나는 여름을 좋아해. 여름엔 서핑도 할 수 있고, 물총놀이, 비치 볼 게임도 할 수 있잖아. 가장 좋은 건 시원하고 달콤한 아이스크림을 맘껏 먹을 수 있다는 거야.

여름은 좋지만 겨울은 좀 힘들어. 난 목이 길어서 목감기에 잘 걸리거든. 그래서 잘 때에도 꼭 목도리를 두르고, 따뜻한 시나몬 우유랑 꿀 탄 생강차를 자주 마셔. 그럼 따가웠던 목이 낫고, 기침도 가라앉아. 나는 기타 치며 노래 부르는 걸 좋아해. 그래서 목 관리를 더 열심히 해. 너도 노래 부르는 걸 좋아하니? 그럼 우리 집에 놀러 와. 내가 너의 노래에 맞춰 기타를 칠게. 우리 같이 노래 부르면서 신나게 놀자.

꽃들이 피어나는 봄이야!

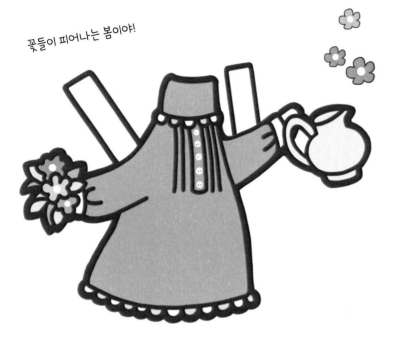

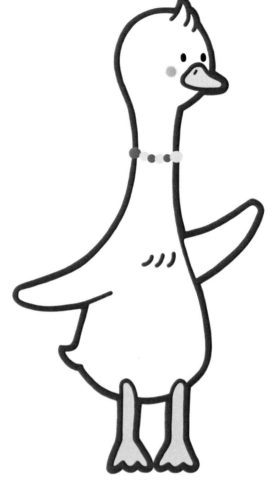

같이 피크닉 가자!

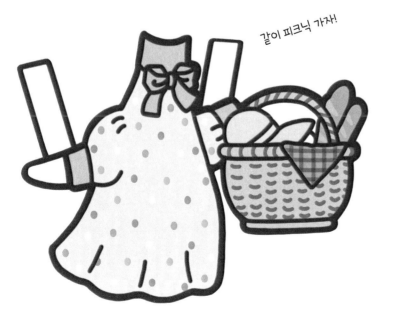

내가 버섯이랑 토마토로
맛있는 요리를 해줄게!

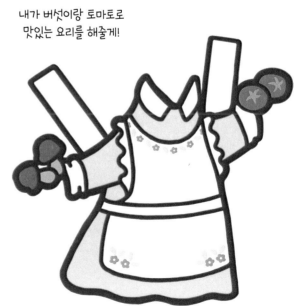

31

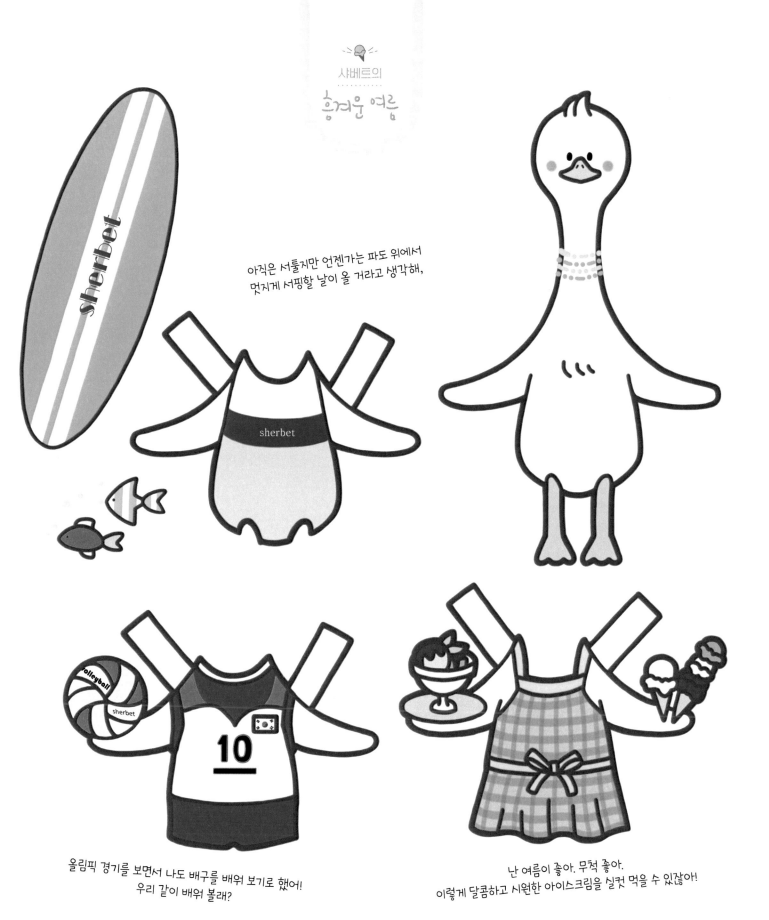

아직은 서툴지만 언젠가는 파도 위에서
멋지게 서핑할 날이 올 거라고 생각해,

올림픽 경기를 보면서 나도 배구를 배워 보기로 했어!
우리 같이 배워 볼래?

난 여름이 좋아. 무척 좋아.
이렇게 달콤하고 시원한 아이스크림을 실컷 먹을 수 있잖아!

33

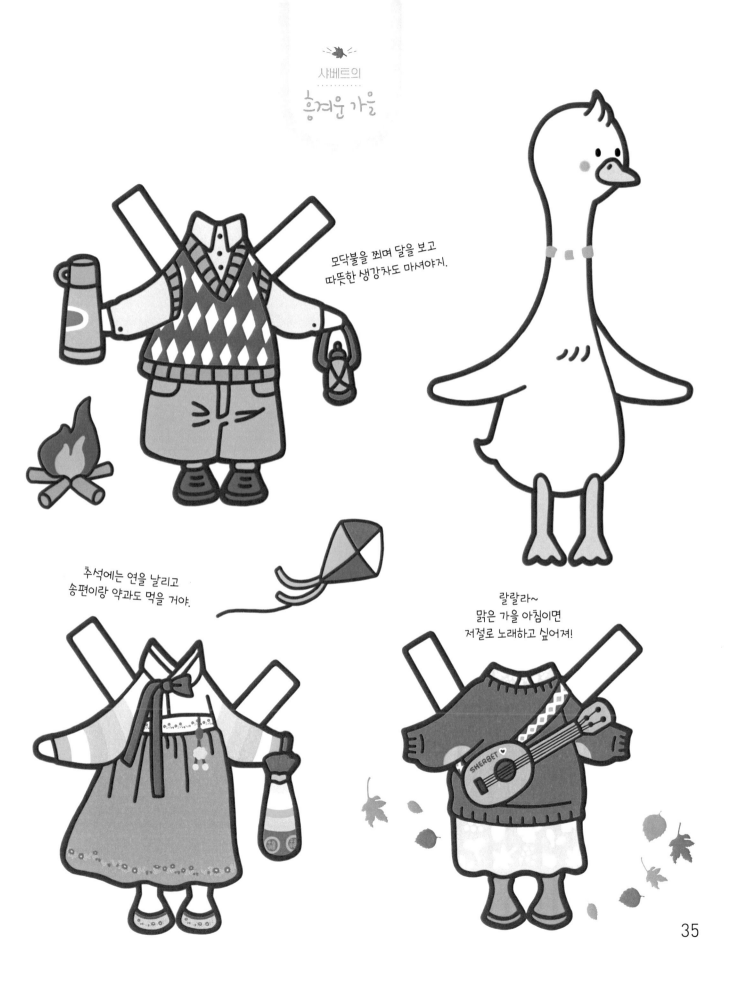

모닥불을 쬐며 달을 보고
따뜻한 생강차도 마셔야지.

추석에는 연을 날리고
송편이랑 약과도 먹을 거야.

랄랄라~
맑은 가을 아침이면
저절로 노래하고 싶어져!

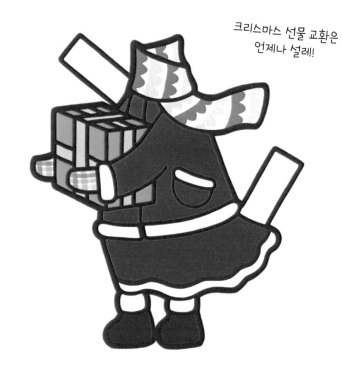

크리스마스 선물 교환은
언제나 설레!

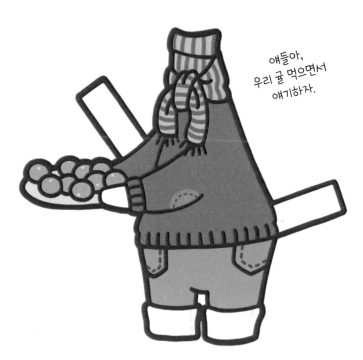

얘들아,
우리 귤 먹으면서
얘기하자.

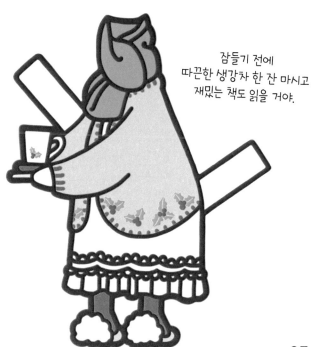

잠들기 전에
따끈한 생강차 한 잔 마시고
재밌는 책도 읽을 거야.

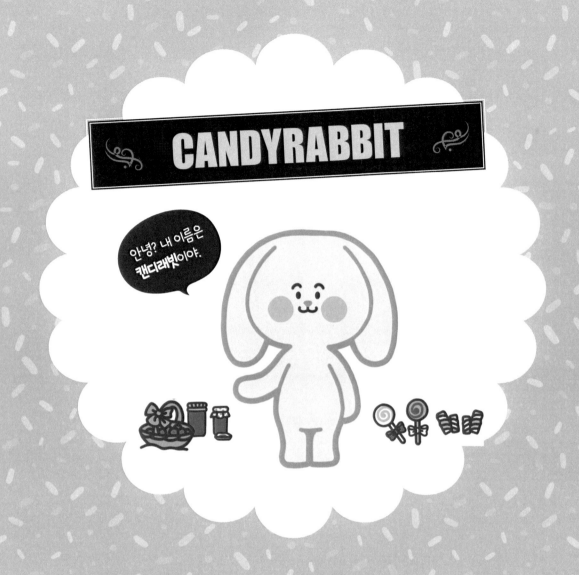

CANDYRABBIT

안녕? 내 이름은 **캔디래빗**이야.

나는 겨울을 가장 좋아해. 눈 속에서 시린 손을 호호 불어가며 딸기를 찾는 게 재밌거든. 무엇보다 겨울에는 내가 좋아하는 사탕이 잘 안 녹아서 아껴 먹을 수 있으니까 좋아.

나는 겨울 다음에 시작되는 봄도 좋아. 봄에는 솜사탕 할머니가 우리 마을에 오시고, 시나몬베어가 보물찾기 대회도 열거든.

아! 나는 가을도 좋아해! 가을에는 핼러윈 축제가 있어서 무서운 분장으로 친구들을 놀라게 할 수 있거든! 그리고 사탕 바구니도 가득 채울 수 있어서 신나. 생각해보면 여름도 나쁘지 않아. 캠핑을 하는 친구들을 따라가서 마시멜로를 구워 먹을 수 있거든. 사실 난 핫초코와 함께라면 아무래도 상관없어. 나는 사탕 100개보다 핫초코를 더 좋아해. 너에게도 그런 사람이 있니? 그게 누구야?

봄이 시작되면 솜사탕 할머니가 우리 마을로 오셔.
그럼 친구들과 나는 줄을 서서 솜사탕을 먹고 또 먹어.

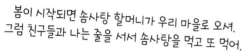

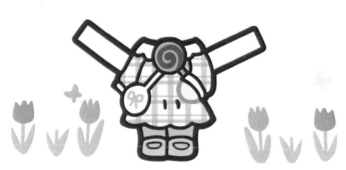

난 사탕을 좋아해.
지금 내가 들고 있는 건 진짜 사탕은 아니지만
달콤한 향이 나.

그린티가 만들어 준 딸기잼이
세상에서 제일 맛있어!
사탕보다 더 달콤해.

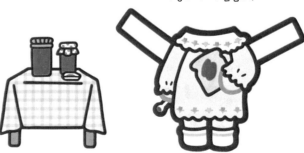

여름이 되면 나는 캠핑을 따라가.
친구들이 텐트를 치고 밥을 하는 동안
나는 모닥불 앞에서 마시멜로를 굽지.

무더운 여름엔 물총놀이를 하면
진짜 시원하고 재밌어.

내 친구 핫초코처럼
나도 빨리 태권도 검정 띠를 따고 싶어.
그래서 멋지게 발차기 해보고 싶어.

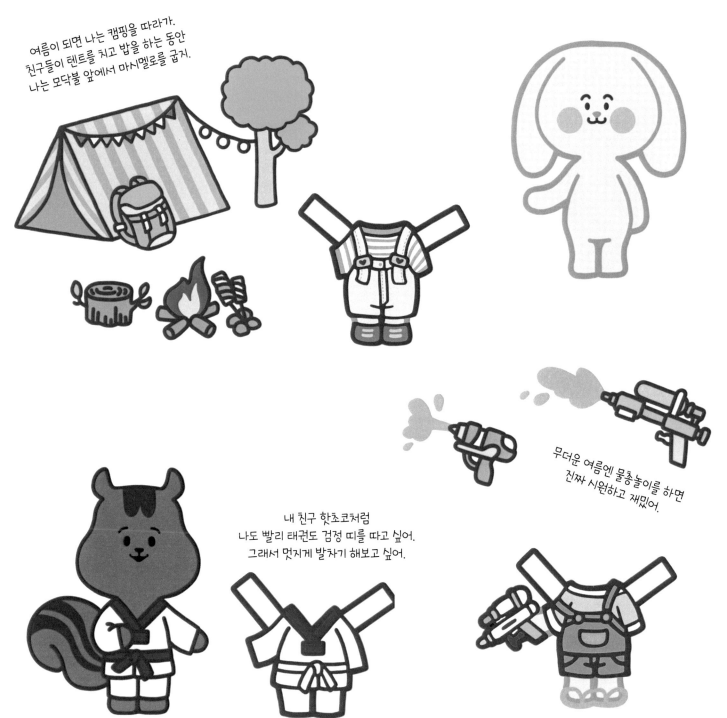

핼러윈 분장을 하고 사탕을 잔뜩 얻어 와야지!

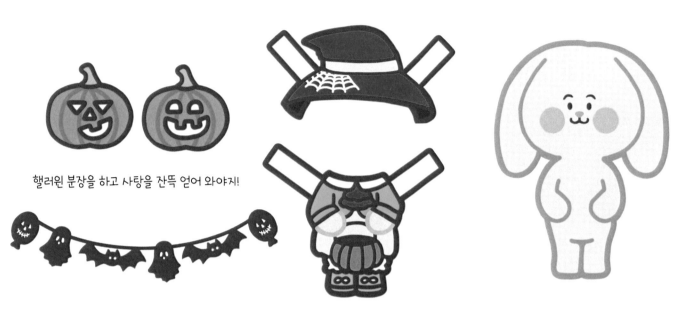

가을은 포도의 계절이야.
포도를 입안에 넣으면 달콤한 과즙이 팡팡 터져.

안쪽도
조심조심
오려주세요~

포도도 맛있지만 사과도 맛있어. 밤도 맛있고,
고구마도 맛있어. 맛있는 게 정말 많아.

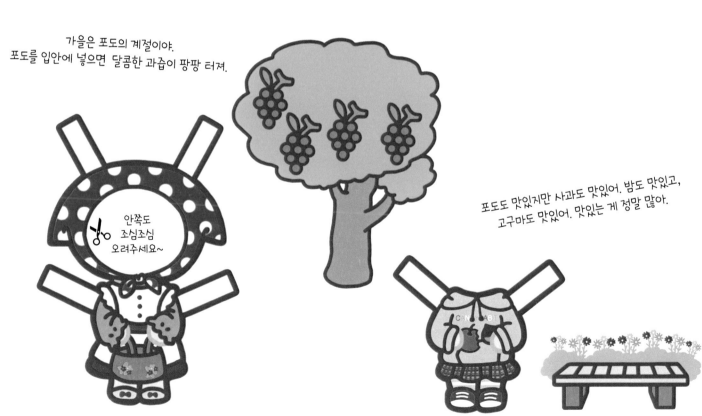

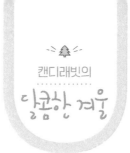

기발한 크리스마스 선물로 친구들을 놀라게 해줘야지.

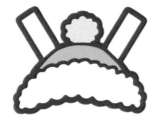

나는 눈 속에 숨어 있는 딸기 찾기 선수야! 잔뜩
찾아서 핫초코에게 줘야지.

나랑 같이 썰매 타러 갈래?

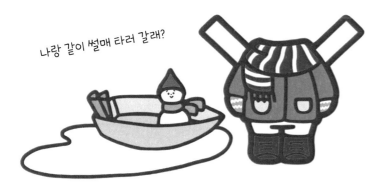

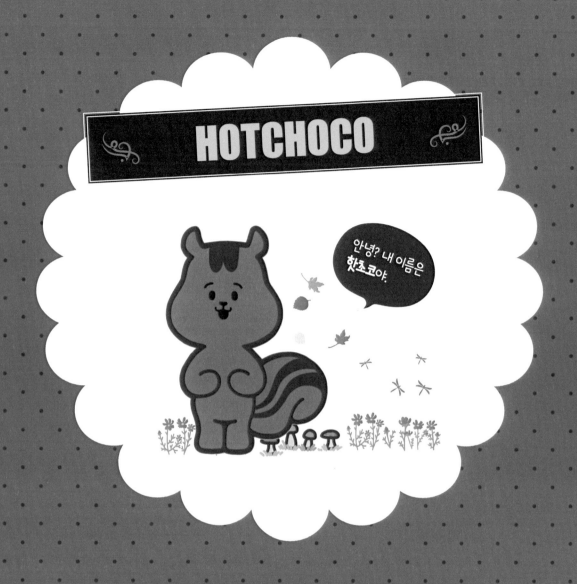

HOTCHOCO

안녕? 내 이름은 핫초코야.

나는 가을을 참 좋아해. 가을에는 하늘이 파랗고, 거리에 코스모스가 피고, 잠자리가 날아다니는 게 좋아. 뒷산의 나무가 빨간 옷으로 갈아입고, 먹음직스러운 밤이 주렁주렁 열리면 친구와 함께 버섯을 따고, 낙엽도 줍고, 밤이랑 도토리도 주워.

나는 겨울도 좋아해. 추운 겨울 날 우리 집 벽난로 옆에서 핫초코를 마시면 온 세상이 따뜻해지는 것 같아. 여름엔 팥빙수와 복숭아를 먹을 수 있어서 좋고, 봄엔 우리 집 마당에 라일락이 피어서 좋아.

말하고 보니 난 모든 계절이 다 좋은 것 같아. 계절마다 다르게 변하는 자연을 보는 게 좋아. 넌 어떤 계절을 가장 좋아하니? 나에게 말해 줄래?

그거 알아?
떨어지는 꽃잎을 잡으면 소원이 이뤄진대.

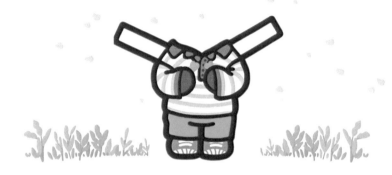

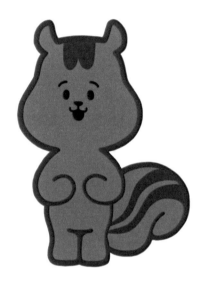

라벤더를 다 심었으니 이제 튤립을 심어 볼까?

울타리에 페인트칠을 하니
새집으로 이사 온 기분이야.

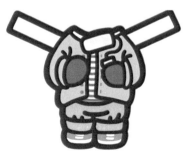

51

핫초코의
조용한 여름

난 수박보다 복숭아가 더 좋아. 너는 어때?

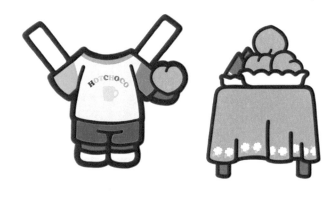

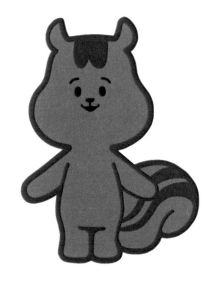

비치 볼하면서 놀자!
땀이 나면 바다에 들어가면 돼.

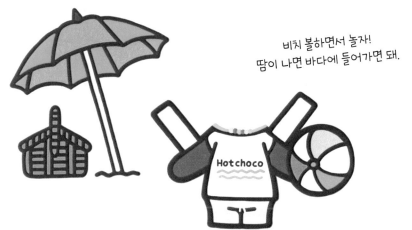

우리 집에서 같이 시원한 팔빙수 먹을래?

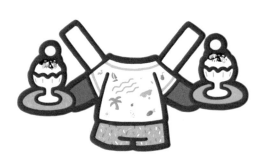

핫초코의
조용한 가을

나랑 코스모스 길
산책하러 갈래?

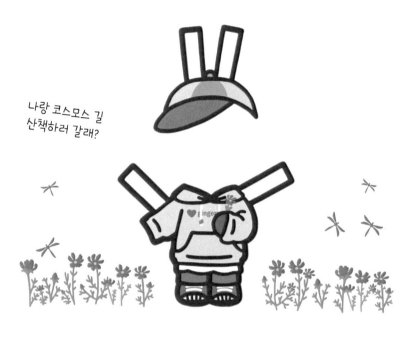

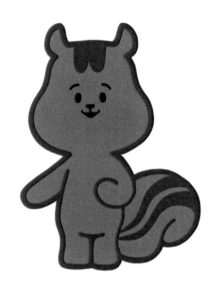

버섯을 다 따면 밤을 주우러 갈 거야.
같이 갈까?

단풍잎과 파란 하늘을 보면
가을은 마법사 같다는 생각이 들어.

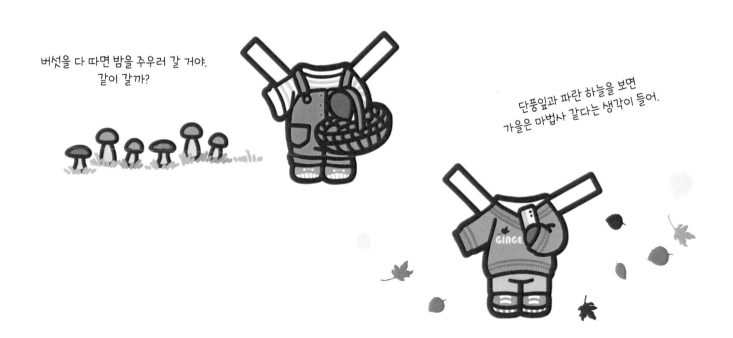

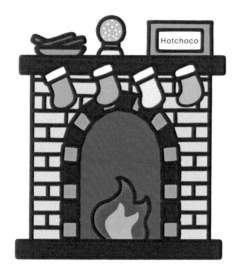

따뜻한 벽난로 옆에서
핫초코를 마시면 추위가 달아나.

따끈한 국수를 만들었어.
같이 먹자!

조금만 기다려.
내가 금방 장갑을 떠 줄게.

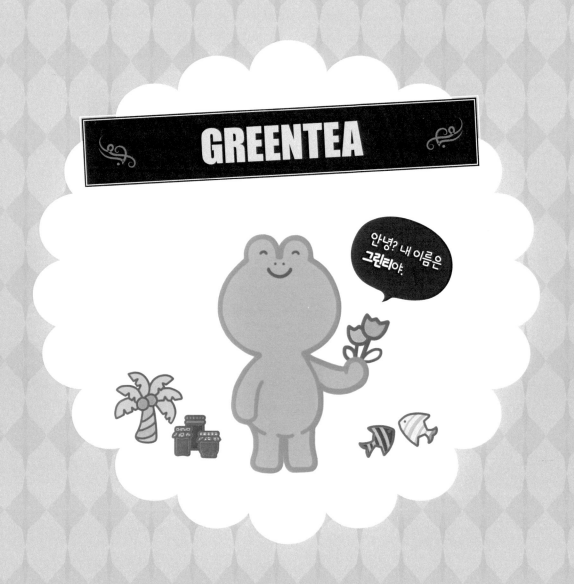

GREENTEA

안녕? 내 이름은 그린티야.

 나는 봄에 태어났고, 봄을 가장 좋아해. 겨울이 거의 끝나고 봄이 시작될 때면 나는 딸기잼을 만들어서 친구들에게 선물해. 그래서 나의 봄은 딸기 향으로 시작해. 우리 집에 놀러 오면 내가 맛있는 딸기잼을 한가득 선물해 줄게.
그런데 우리 집에 놀러 올 땐 시간을 잘 맞춰야 해. 내가 집에 없을 때가 많거든. 봄에는 얼음이 녹은 개울물과 꽃향기를 찾아서 놀러 다니느라 집에 잘 없어. 여름에는 노래를 부르며 빗속을 다니고, 비가 오지 않는 날엔 스노클링을 하거나 바닷가로 여행을 가. 가을에는 땅에 떨어진 도토리와 밤을 줍고 나무 위 감을 따느라 바빠. 그리고 낚시를 다니고 매일 산책을 하느라 거의 집에 없어. 아, 그래! 겨울에는 거의 집에만 있어. 그럼 겨울에 우리 집으로 놀러 올래? 내가 맛있는 요리도 해 주고 네 얼굴도 그려 줄게. 그럼 기다릴게.

그린티의
행복한 봄

나는 봄이 시작될 때 딸기잼을 만들어서 친구들과 나눠 먹어.
빵에 발라 먹고 우유에도 타 먹으면 정말 맛있어.

너도 딸기잼 한 병 줄까?

이것 봐, 우리 집 마당에 튤립이 가득 피었어.

봄과 함께 예쁜 새가 우리 집 마당을 찾아왔어.

나는 비 오는 날이 제일 행복해!

스노클링은 굉장히 즐거워!
그래서 배가 고픈 줄도 모르겠어.

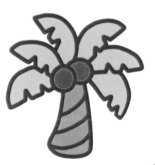

물놀이를 할 때는 선크림을 꼼꼼히 발라야 해.

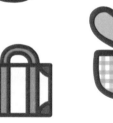

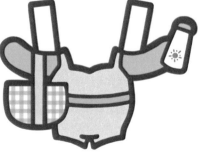

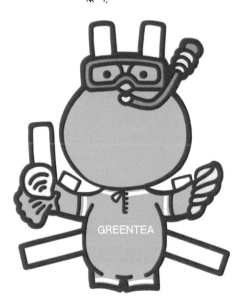

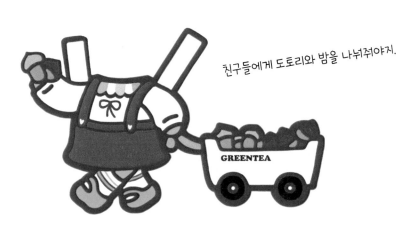

친구들에게 도토리와 밤을 나눠줘야지.

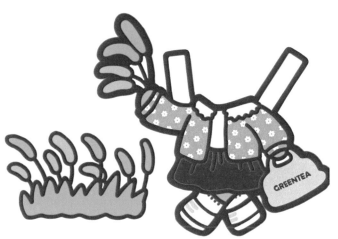

오늘 저녁엔 맛있는 물고기 요리를 해 먹을 거야.

이 고양이 풀을 보면 진저캣이 얼마나 좋아할까?

나는 밤마다 잠들기 전에 재밌는 책을 읽어.

겨울이 되면 집에서 그림을 그리며 지내지.

이번 크리스마스에
내가 친구들을 위해 준비한 선물은….

CINNAMONBEAR

풀칠

풀칠

조심조심~

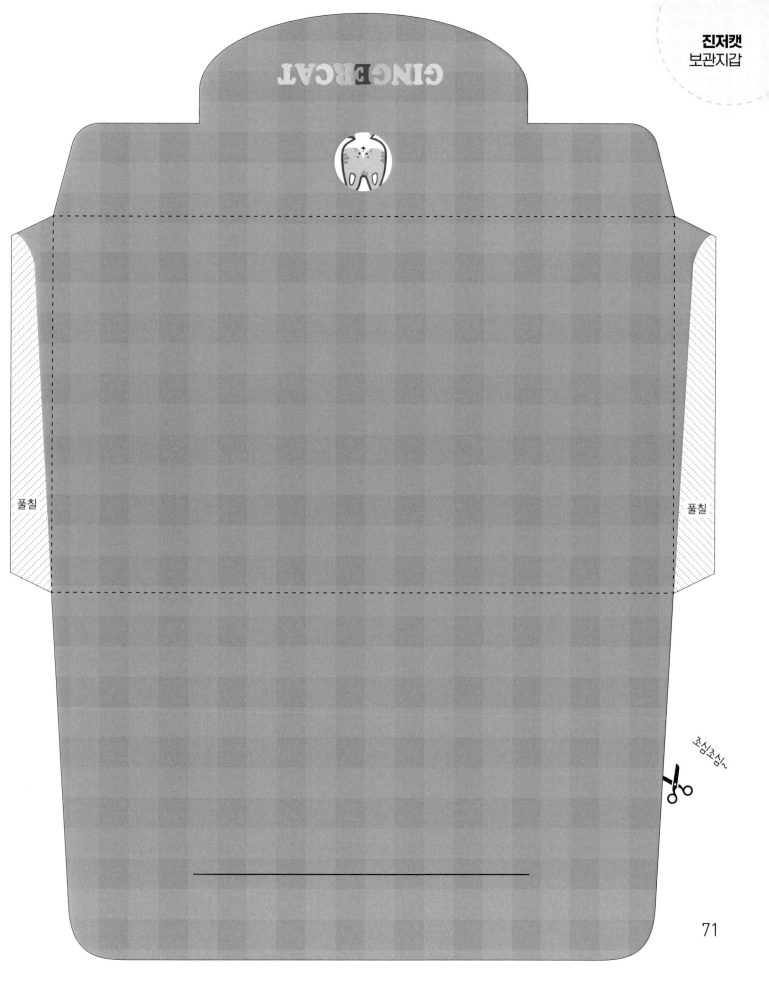

GINGERCAT

풀칠

풀칠

조심조심~

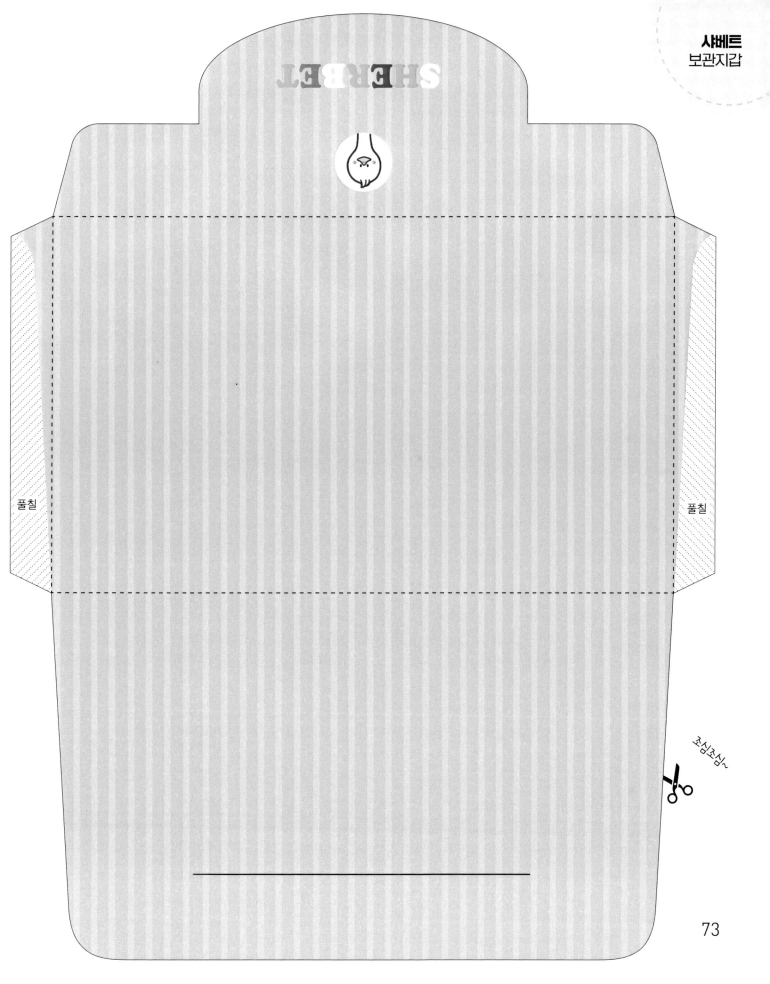

SHERBET

풀칠

풀칠

조심조심~

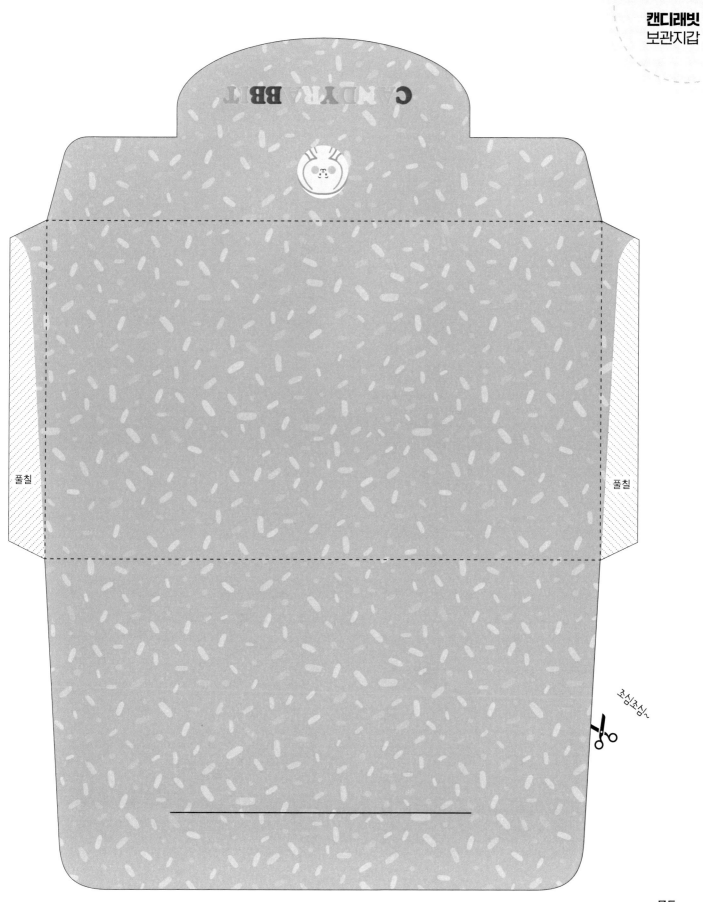

조심조심~

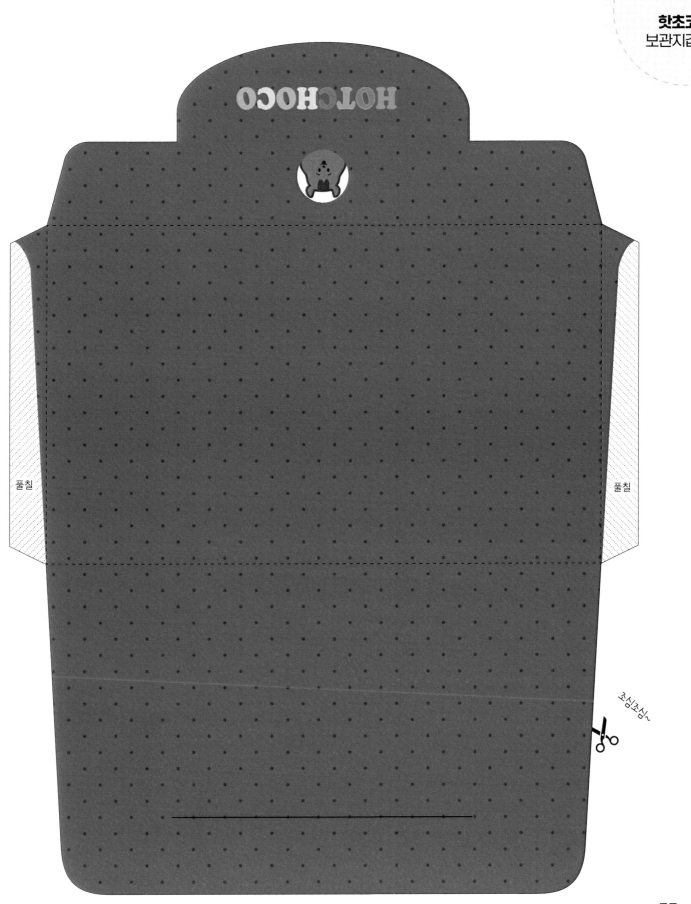

풀칠

풀칠

조심조심~

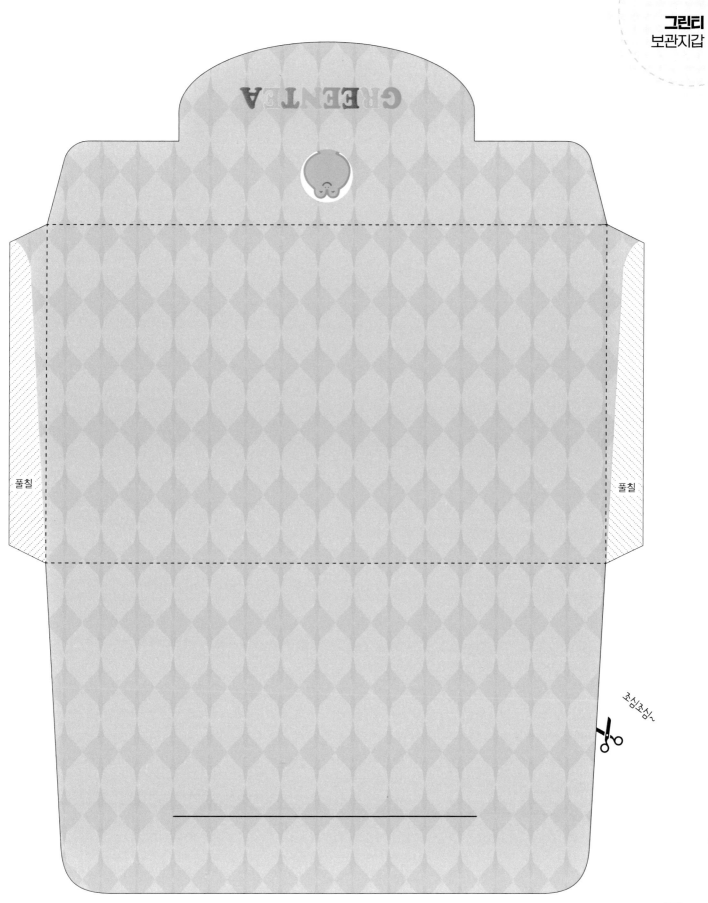

GREENTEA

풀칠

풀칠

조심조심~

 GREENTEA

봄은 겨울과 여름 사이의 계절로 입춘(2월 4일경)부터 입하(5월 5일경) 전까지를 말해요. 보통 3, 4, 5월을 봄이라고 생각하는데요. 봄은 새싹과 꽃이 피는 따뜻한 날씨를 보이지만 겨울이나 여름보다 날씨 변화가 심하기도 해요. 봄을 생각하면 아지랑이, 꽃샘추위, 이동성 고기압, 황사 현상, 심한 일교차 등이 떠올라요. 농촌에서는 농부들이 씨를 뿌리고 한 해 농사를 준비하는 계절이기도 합니다. 개나리, 진달래, 목련도 봄을 알리는 반가운 얼굴이기도 하지요.

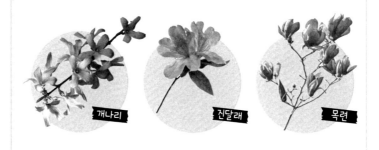
 개나리 진달래 목련

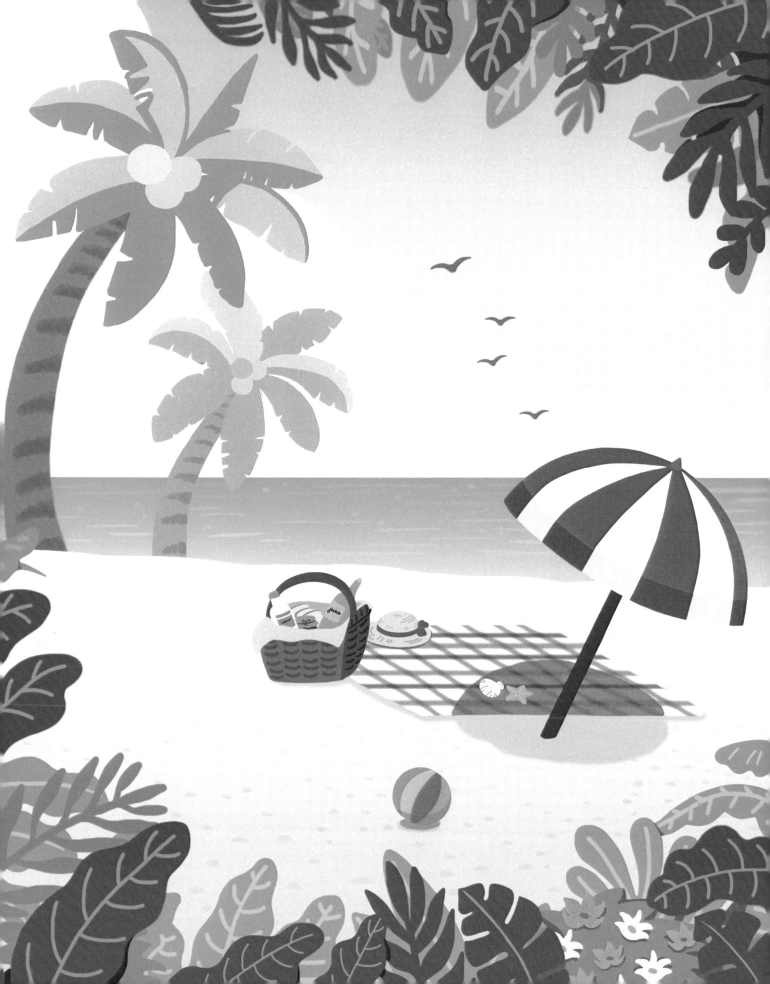

 SHERBET

여름은 봄과 가을 사이의 계절이에요. 입하(5월 5일경)부터 입추 (8월 8일경) 전날을 말하지만, 보통 6, 7, 8월이라고 생각하면 돼 요. 6월 말부터 7월 중순까지는 장마철이라고 해서 날마다 비가 오는 시기도 있지만, 한여름이 되기 전까지는 크게 덥지 않아요. 7월 하순부터 8월은 무더위가 찾아오는 한여름이기 때문에 학교 와 회사에서는 여름방학, 여름휴가를 떠나기도 해요. 북태평양 해 양의 해양성 열대기단의 세력권에 들어가면서 계절풍의 영향을 받는 고온다습한 날씨가 이어집니다. 달콤하고 시원한 수박, 여름 바캉스, 바다, 해바라기가 생각나는 계절입니다.

 수박 해바라기

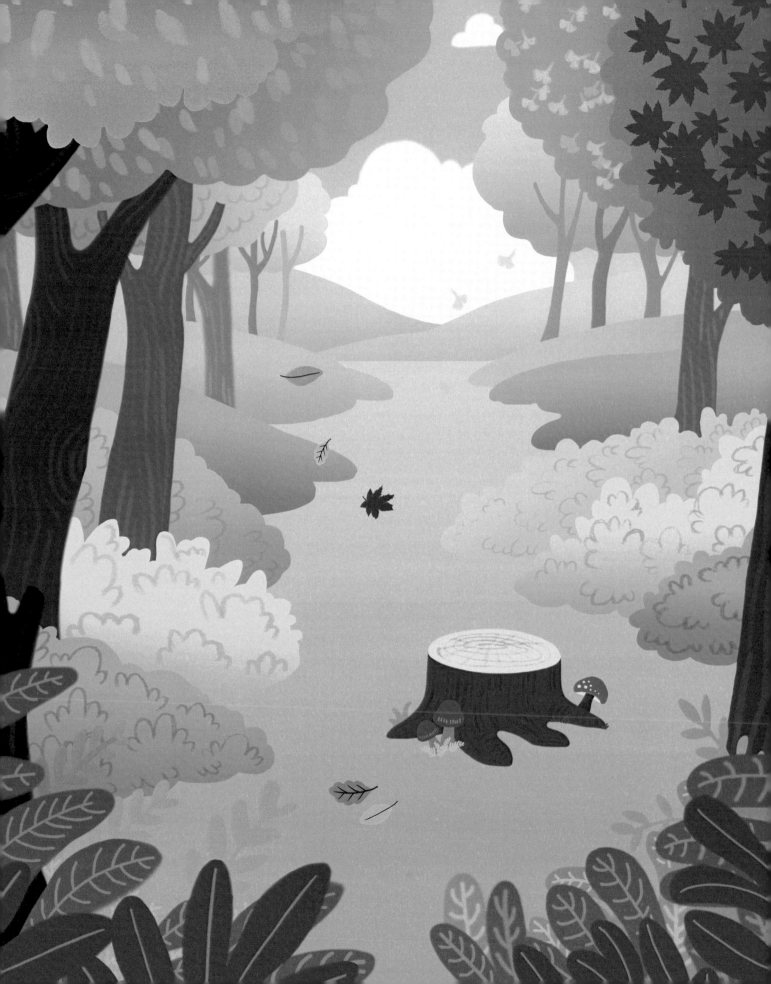

GINGERCAT

가을은 여름과 겨울 사이의 계절입니다. 추분(9월 23일경)부터 동지(12월 22일경) 사이를 말하는데, 보통 9, 10, 11월을 생각하면 된답니다. 노랗게 익은 벼, 고추잠자리, 코스모스와 추석, 알록달록 예쁘게 물든 단풍을 떠오르네요. 애국가에도 〈가을 하늘 공활한데〉라는 표현이 나올 만큼 가을 하늘은 파랗고 높기도 유명한데요. 가을이 되면 공기가 건조해지고 먼지나 수증기가 적어져서 푸른색 이외의 빛은 흩어지기 어렵기 때문이라고 해요.

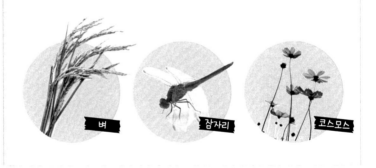

벼 잠자리 코스모스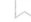

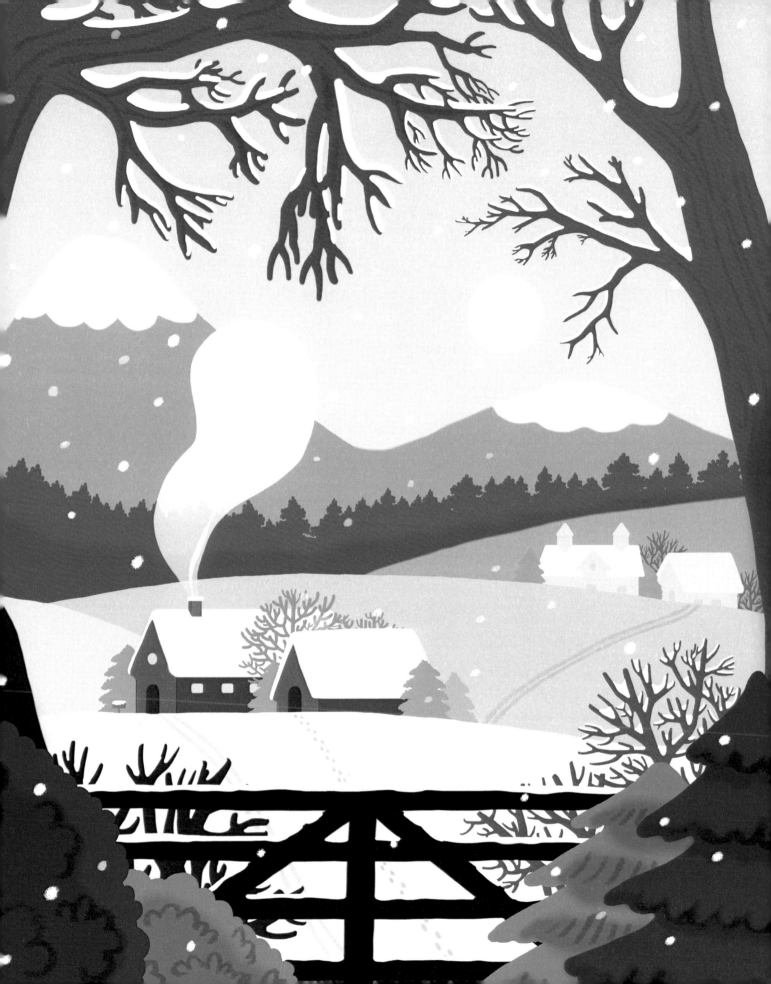

 CINNAMONBEAR

겨울은 가을과 봄 사이의 계절입니다. 입동(11월 8일경)부터 춘분 (3월 21일경) 전을 이야기하는데, 대부분 12, 1, 2월을 겨울이라 고 생각하지요. 시베리아에서 불어오는 북서계절풍 때문에 차고 건조한 날씨가 이어집니다. 펑펑 눈이 내리기도 하고요. 여름과 반 대로 습도가 낮아 불이 나기 쉬운 날씨이기도 해요. 겨울철 날씨 는 '3일은 춥고 4일은 따뜻하다'라는 의미의 '삼한사온' 특징을 가 지고 있어요. 눈, 크리스마스, 겨울방학, 군고구마, 붕어빵 등이 생 각나는 계절입니다.

 붕어빵

 군고구마